CATALOGUE

DE LA COLLECTION

DE

TABLEAUX

MODERNES ET ANCIENS,

Composant le Cabinet de M. COLLOT,

DONT LA VENTE AURA LIEU

LE SAMEDI 29 MAI 1852, A UNE HEURE,

HOTEL DES VENTES MOBILIÈRES,

RUE DES JEUNEURS, N° 42,

Salle n. 1,

Par le ministère de M° **RIDEL**, Commissaire-Priseur,
rue Saint-Honoré, 335,

Assisté de M. **SCHROTH**, Appréciateur, rue des Orties
Saint-Honoré, 9.

EXPOSITION PUBLIQUE

LE VENDREDI 28 MAI 1852, DE MIDI A CINQ HEURES.

PARIS

IMPRIMERIE ET LITHOGRAPHIE DE MAULDE ET RENOU,
Rue des Fossés-Saint-Germain-l'Auxerrois 14.

1852

CONDITIONS DE LA VENTE.

Elle sera faite au comptant.

Les acquéreurs paieront, en sus des adjudications, cinq pour cent applicables aux frais.

LE PRÉSENT CATALOGUE SE DISTRIBUE

Chez MM.	Ridel, Commissaire-Priseur, rue St-Honoré, 335.
	Schroth, rue des Orties St-Honoré, 9.
A Bruxelles.	Etienne Leroy.
	Géruzet.
A Amsterdam.	Devries.
	Brondgeest.
A La Haye.	Van Gogh.
	Weimart.
A Rotterdam.	Lamme et Schutze van Hauten.
A Londres.	Farer.

AVANT-PROPOS.

Tout ce qu'il y a de connaisseurs à Paris ont admiré la Galerie de Tableaux modernes de M. COLLOT. Il a fallu un coup-d'œil prompt, un goût sûr, et plusieurs années de recherches persévérantes, pour réunir dans cette collection les noms les plus illustres de notre École française : MM. Ingres, Decamps, Roqueplan, Dupré, E. Delacroix, Bonington, Th. Rousseau, Ph. Rousseau, Cabat, Géricault, Corot, Diaz, Tassaert, Troyon, etc., y son bien réellement représentés.

Non-seulement M. COLLOT possède plusieurs chefs-d'œuvre de ces illustres artistes, mais encore avec ce tact qu'aucun amateur ne songe à lui disputer, il a su choisir, parmi toutes les œuvres des maîtres, celles qui étaient l'expression la plus vraie de leurs

talents, qui résumaient le mieux leurs brillantes qualités.

Deux tableaux de M. Ingres forment du reste la démonstration pratique de ce qui précède et viennent traduire admirablement les hautes qualités de ce maître, dont les œuvres si rares et si estimées, paraissent pour la première fois dans une vente publique.

Les œuvres des maîtres anciens sont d'un ordre supérieur; ceci explique pourquoi ils sont si peu nombreux. Au milieu des Ruysdaël, Watteau, Van der Neer, Chardin, Huysmans, Pater, etc., etc., tout le monde remarquera la délicieuse toile de Greuze représentant *la Surprise*, toile bien connue du reste de tous les amateurs.

Mais pourquoi poursuivre ces considérations! elles deviennent inutiles en présence du catalogue de M. COLLOT. Les noms des peintres qui y figurent ne parlent-ils pas assez d'eux-mêmes?

DÉSIGNATION
DES TABLEAUX

TABLEAUX MODERNES.

N° 1.

BONINGTON (R. P.)

4100 Paysage avec figures.

Toile. — Haut. 51 c. Larg. 69 c.

N° 2.

BONINGTON (R. P.)

1060 Marine.

ce tableau à été lith. par Durand Brager dans l'album de Campagne

Toile. — Haut. 38 c. 1/2. Larg. 50 c. 1/2

N° 3.

BONINGTON (R. P.)

1700 Plage.

Toile. — Haut. 33 c. Larg. 44 c. 1/2

N° 4.

BONINGTON (R. P.)

880 Scène vénitienne.

Aquarelle. — Haut. 16 c. 1/2. Larg. 11 c.

N° 5.

BARYE.

60 Lion dans le désert.

Aquarelle. — Haut. 22 c. Larg. 31.

N° 6.

CABAT.

720 Paysage et figures.

Toile. — Haut. 39 c. 1/2. Larg. 57 c. 1/2.

N° 7.

CABAT.

3000 Le Buisson.

Toile. — Haut. 39 c. 1/2. Larg. 57 c. 1/2.

N° 8.

COROT.

550 Paysage; effet du soir.

Toile. — Haut. 72 c. Larg. 52 c.

N° 9.

DELACROIX (Eugène).

1600 Combat du Giaour.

Toile. — Haut. 73 c. Larg. 51 c.

N° 10.

DELACROIX (Eugène).

4750 Mort de Valentin. (Goëthe).

Toile. — Haut. 82 c. Larg. 65 c.

*ce tableau a été lith. par Mouilleron
dans les artistes anciens et modernes N° 3.
et exposé au Salon de 1848.*

N° 11.

DELACROIX (Eugène).

2900 Enlèvement de Rebecca (Walter Scott).

Salon de 1846.

Toile. — Haut. 1 c. Larg. 81 c.

gravé dans l'artiste par Edmond Hedouin

N° 12.

DELACROIX (Eugène).

240 Marguerite à l'église. (Goëthe.)

Toile. — Haut. 55 c. Larg. 45 c.

N° 13.

DELACROIX (Eugène).

86 Un Grec.

Toile. — Haut. 33 c. Larg. 24 c. 1/2.

N° 14.

DECAMPS.

9000 Le Philosophe dans son cabinet.

Toile. — Haut. 22 c. Larg. 28 c.

Ce tableau a été lith. par Laurens dans les artistes anciens et modernes N°.

N° 15.

DECAMPS.

Paysage et Chasse.

Toile. — Haut. 25 c. Larg. 18 c.

N° 16.

DECAMPS.

Paysage d'Orient.

Toile. — Haut. 31 c. Larg. 42.

Ce tableau a été lithographié dans les artistes anciens et Modernes par Laurens. N°.

N° 17.

DECAMPS.

Arméniens au repos.

Toile. — Haut. 22 c. Larg. 27 c.

N° 18.

DECAMPS.

1200 Pâtre italien. *M.* Didier

Toile. — Haut. 35 c. Larg. 41 c.

N° 19.

DIAZ.

2600 Intérieur de forêt à Fontainebleau. *M.* Morny

Bois. — Haut. 38 c. Larg. 60 c.

N° 20.

DIAZ.

200 Paysage avec Femme assise près d'un rocher.

Bois. — Haut. 20 c. Larg. 17 c.

N° 21.

DIAZ.

1140 Jeune fille assise sur un tertre, vue de dos.

Bois. — Haut. 29 c. 1/2. Larg. 25 c.

N° 22.

DIAZ.

289 Femmes endormies surprises par des Amours, effet de lune.

Bois. — Haut. 58 c. Larg. 59 c. 1/2.

N° 23.

DIAZ.

1350 Jeunes Enfants agaçant des Chiens.

Bois. — Haut. 24 c. 1/2. Larg. 35 c.

N° 24.

DIAZ.

520 Le Repentir.

Bois. — Haut. 17 c. 1/2. Larg. 15 c. 1/2.

N° 25.

DIAZ.

1060 Odalisques.

Bois. — Haut. 32 c. 1/2. Larg. 25 c.

N° 26.

DIAZ.

860 Jupiter et Léda.

Toile. — Haut. 35 c. Larg. 28 c.

N° 27.

DIAZ.

Bohémiens.

Toile. — Haut. 37 c. Larg. 21 c.

N° 28.

DIAZ.

Chiens de chasse.

Bois. — Haut. 24. Larg. 32 c. 1/2.

N° 29.

DIAZ.

Intérieur de forêt. Esquisse.

Toile. — Haut. 30 c. Larg. 84 c. 1/2.

N° 30.

DUPRÉ (Jules).

2290

La Mare.

Toile. — Haut. 28 c. 1/2. Larg. 44 c.

N° 31.

DUPRÉ (Jules).

940

Paysage avec Bestiaux au pâturage.

Toile. — Haut. 28 c. Larg. 48 c.

N° 32.

DUPRÉ (Jules).

240

Prairie.

Toile. — Haut. 20 c. Larg. 38 c.

N° 33.

—

DUPRÉ (Jules).

1070 Paysage, Saules.

Toile. — Haut. 26 c. Larg. 30 c.

N° 34.

—

DUPRÉ (Jules).

600 Paysage ; Groupe d'arbres.

Toile. — Haut. 45 c. 1/2. Larg. 58 c.

N° 35.

—

DUPRÉ (Jules).

2000 Paysage ; la Ferme.

Toile. — Haut. 26 c. 1/2. Larg. 41 c. 1/2

N° 36.

GÉRICAULT.

1190 La Malle-Poste.

Bois. — Haut. 53 Larg. 64 c 1/2 c

N° 37.

GÉRICAULT.

1800 Le Cuirassier. Esquisse du tableau du Louvre.

Toile. — Haut. 85 c. Larg. 46 c.

N° 38.

GÉRICAULT.

430 Étude d'un cheval Isabelle.

Toile. — Haut. 59 c. 1/2. Larg. 49 c. 1/2.

N° 39.

GÉRICAULT.

Lancier de la Garde Impériale.

Toile. — Haut. 49 c. 1/2. Larg. 32 c. 1/2.

16 f0

N° 40.

GÉRICAULT.

Chevaux gris-pomelé. *Monsieur d. Morny*

Toile. — Haut. 29 c. Larg. 35 c.

3000

N° 41.

GREUZE (J.-B).

La Surprise.

Toile. — Haut. 1 m. 30 c. Larg. 97 c.

4000

N° 42.

HOGUET.

201. Le Moulin.

Toile. — Haut. 31 c. 1/2. Larg. 46 c.

N° 43.

HOGUET.

110 Nature morte.

Bois. — Haut. 33 c. Larg. 50 c.

N° 44.

JOLIVART.

90 Moulin à Eau et Bestiaux près d'une rivière.

Toile. — Haut. 43 c. 1/2. Larg. 65 c.

N° 45.

INGRES.

Charles-Quint, à la suite de son expédition d'Afrique, fit offrir une chaîne d'or à l'Arétin dont il craignait l'esprit satirique. L'Arétin, en la pesant dans sa main, dit au gentilhomme qui la lui remettait : « Elle est bien légère, cette chaîne, pour une « aussi lourde folie. »

Bois. — Haut., 44 c. 1/2. Larg., 33 c. 1/2.

N° 46.

INGRES.

L'Arétin ayant critiqué les œuvres du Tintoret, celui-ci le fit venir dans son atelier sous prétexte de faire son portrait. Tintoret lui met un pistolet sur la poitrine et dit à l'Arétin effrayé : « Tu n'as pas « deux fois et demie la hauteur de mon pistolet. »

Bois — Haut., 44 c. Larg., 33 c. 1/2.

N° 47.

MILLET.

Retour des champs.

Toile. — Haut., 54 c. 1/2. Larg., 45 c. 1/2.

N° 48.

MILLET.

Femme entourée d'Amours.

Toile. — Haut. 46 c. Larg. 38 c.

N° 49.

MICHEL.

Paysage.

Haut. 35 c. Larg. 51 c. 1/2.

N° 50.

PALIZZI.

Moutons dans un pâturage.

Toile. — Haut. 48 c. Larg. 65 c.

N° 51.

ROQUEPLAN (Camille).

Les Femmes à la fontaine.

Toile. — Haut. cintrée, 47 c. Larg., 28 c.

N° 52.

ROQUEPLAN (Camille).

Le Lion amoureux. (Esquisse.)

Toile. — Haut., 25 c. Larg., 19 c.

N° 53.

ROQUEPLAN (Camille).

Paysage avec figures.

Toile. — Haut. 43 c. 1/2. Larg., 63 c. 1/2.

N° 54.

REYNOLDS (Samuel-William).

Paysage.

Papier. — Haut., 32 c. Larg., 47 c.

N° 55.

ROUSSEAU (Théodore).

3020 Paysage soleil couchant.

Toile. — Haut., 41 c. Larg., 58 c.

ce tableau a été lithographié par Français dans les Artistes Contemporains N° 7.

N° 56.

ROUSSEAU (Théodore).

900 Paysage; après la pluie.

Toile. — Haut., 42 c. Larg., 63 c.

N° 57.

ROUSSEAU (Théodore).

Paysage, effet de soleil couchant.

Haut., 22 c. Larg., 33 c. 1/2.

N° 58.

ROUSSEAU (Théodore).

Paysage, effet du matin.

Haut, 92 c. 1/2 Larg., 134 c.

N° 59.

ROUSSEAU (Théodore).

Le Crépuscule.

Bois. — Haut., 26 c. Larg., 21 c. 1/2.

N° 60.

ROUSSEAU (Théodore).

Paysage ; effet d'orage.

Toile. — Haut., 30 c. Larg., 51 c.

N° 61.

ROUSSEAU (Philippe).

Nature morte.

Bois. — Haut., 32 c. Larg., 50 c. 1/2.

N° 62.

O. TASSAERT.

Jeune Fille évanouie sur le seuil d'une porte.

Toile. — Haut., 55 c. 1/2. Larg., 45 c.

N° 63.

O. TASSAERT.

370

Le retour du Bal.

Toile. — Haut., 40 c. 1/2 Larg., 32 c. 1/2.

N° 64.

O. TASSAERT.

900

Les Orphelins.

Toile. — Haut., 49 c. Larg., 35 c.

N° 65.

O. TASSAERT.

310

Enfants effrayés.

Toile. — Haut., 32 c. 1/2 Larg., 24 c.

N° 66.

O. TASSAERT.

100. Mort du duc d'Alençon.

Toile. — Haut., 66 c. 1/2. Larg., 125 c.

N° 67.

O. TASSAERT.

80 La Leçon fraternelle.

Toile. — Haut., 32 c. 1/2. Larg., 24 c. 1/2.

N° 68.

O. TASSAERT.

260 Sarah la baigneuse. (Victor Hugo.)

Toile. — Haut., 55 c. 1/2. Larg., 45 c. 1/2.

N° 69.

O. TASSAERT.

90 f — Le Rapin.

Toile — Haut. 46 c. Larg., 37 c. 1/2.

N° 70.

O. TASSAERT.

460 — La jeune Malade.

Toile. — Haut., 40 c. 1/2 Larg., 32 c.

N° 71.

O. TASSAERT.

300 — Les petits Pauvres.

Toile. — Haut., 32 c. 1/2 Larg., 24

N° 72.

TROYON.

1100 Paysage; les oies.

Bois. — Haut., 32 c. Larg., 49 c. 1/2.

N° 73.

TROYON.

500 Moutons au repos.

Bois. — Haut., 35 c. Larg., 53 c.

N° 74.

TROUVÉ (Eugène).

40. Paysage; les Chasseurs.

Toile. — Haut., 44 c. Larg., 75 c.

TABLEAUX ANCIENS.

N° 75.

CHARDIN.

230 Les Joueurs de cartes.

<div style="text-align:right">Bois. — Haut., 28 c. 1/2. Larg., 33 c.</div>

N° 76.

CHARDIN.

200 Portrait de jeune fille.

<div style="text-align:right">Toile ovale. — Haut., 40 c. Larg., 32 c.</div>

N° 77.

GRIEFF.

145 Chiens et Gibiers.

<div style="text-align:right">Toile. — Haut., 69 c. Larg., 84 c.</div>

N° 78.

321 **HUYSMANS** (de Malines).

Paysage.

Toile. — Haut., 60 c. Larg., 70 c.

N° 79.

HUYSMANS (de Malines).

130 Paysage.

Toile. — Haut., 24 c. Larg., 41 c.

N° 80.

HUYSMANS (de Malines).

240 Paysage.

Toile. — Haut., 34 c. Larg., 41 c.

N° 81.

HUYSMANS (de Malines).

Paysage.

Toile. — Haut., 54 c. Larg., 41 c.

N° 82.

LÉPICIÉ.

Repas dans le parc de Versailles.

Toile. — Haut., 50 c. Larg., 85 c.

N° 83.

LÉPICIÉ.

Couturières travaillant.

Toile. — Haut., 24 c. Larg., 19 c.

N° 84.

LÉPICIÉ.

Jeune fille travaillant.

Toile — Haut., 25 c. Larg., 20 c.

N° 85.

PATER.

Fête champêtre.

Toile. — Haut., 45 c. Larg., 35 c.

N° 86.

PATER.

Femmes sortant du bain.

Toile. — Haut., 24 c. Larg., 32 c.

N° 87.

RUYSDAEL (Jacques).

2470 Paysage.

Toile. — Haut., 47 c. Larg., 57 c.

N° 88.

VAN GOYEN.

100 Paysage et figures.

N° 89.

VANDER NEER.

1950 Paysage; effet de lune.

Toile. — Haut., 38 c. Larg., 49 c.

N° 90.

WATTEAU (Antoine).

2900 Personnages dans un parc.

www.ingramcontent.com/pod-product-compliance
Lightning Source LLC
Chambersburg PA
CBHW030120230526
45469CB00005B/1723